C'
EST
LA
VIE

SAXOPHONE
BOOK 1

薩克斯風
基礎教材1

目錄

從一顆音開始，一步一步建立您的吹奏能力。

薩克斯風 基礎教材系列 綜合了筆者國外求學學習到的知識和演奏方法，以及教學上學生遇到的問題與困境，是一部為所有薩克斯風學習、演奏與教學者所寫的學習指南。

本書提供吹奏薩克斯風需要的基本觀念與音樂知識，從最單純、基本的一個音開始，透過一個個不同的單元，循序漸進的引導您從入門到進階。

第一冊，學習者能夠認識薩克斯風的按鍵與指法，以及最基本的吹奏概念，只要確實實踐書中的每一例練習，就能輕鬆達到一定水準的演奏能力。

第二冊，進階到更深入的觀念、按鍵上的活用以及練習更細緻的控制能力，並將薩克斯風上會運用到的特別技巧一一講解，並解說如何運用這些技巧，增添音樂上的色彩。

完成本系列的進度，加上每日的練習，一定能為您的音樂旅程增添更多趣味與豐富的色彩。

程森杰

12 歲開始學習薩克斯風由陳正強老師啟蒙後師事顏慶賢老師，畢業於新莊國小、重慶國中、華江高中，在校期間皆為管樂團成員，2006 年服役於國防部示範樂隊，2008~2014 年赴法學習薩克斯風獨奏及教學方法，師事 Daniel Gremelle 教授與日裔法籍千春勒馬璽教授，留法期間曾參與多種形式演出，例：獨奏、室內樂、現代樂團、爵士樂隊、交響樂團、管樂團 .. 等，演奏薩克斯風的足跡遍及台灣、法國、德國、瑞士、中國 .. 等國家。

學歷
法國瑪爾梅森音樂院 (CRR de Rueil-Malmaison) 最高文憑
法國聖歌音樂院 (schola cantorum) 最高文憑

現職：
台北市立交響樂團管樂團薩克斯風首席
齊格飛愛樂管樂團薩克斯風首席
3 缺一薩克斯風四重奏團員
林口社大、中正社大講師
各級學校樂團薩克斯風老師

陳柏璇

美國北德州大學薩克斯風演奏碩士
副修管樂指揮

畢業於輔仁大學，之後前往美國德州就讀北德州大學音樂研究所 (UniversityofNorthTexas) 主修 古典薩克斯風演奏、副修管樂指揮，師事薩克斯風教授 Dr.EricNestler，並積極參與室內樂演出。 陸續於美國、台北、台南等地舉辦個人薩克斯風獨奏會。2015 年贏得北德州大學協奏曲比賽並 與 UNT Symphony Orchestra 合作演出協奏曲。
演奏方面外，也積極參與國際間交流活動，曾於 2014，2015 年於北美薩克斯風年會 (NASA) 與薩克斯風風四重奏 CrossStrait 共同演出。2016 年也於嘉義市舉辦的首屆亞洲薩克斯風年會中演出 多場音樂會，亦曾參與高雄市立交響樂團演出。2017 年起和三位留法演奏家組成薩克斯風四重奏，曾於國家音樂廳，靜宜大學，寒舍艾美酒店等多個場合演出。2019 年榮獲美國金獎音樂比賽第一名並受邀至紐約卡內基廳演出。

曾任教於台北美國學校，南港高工等校。目前任教於台北市中正國中、康橋雙語學校、三多國小、廣達電腦、林口社區大學等單位。

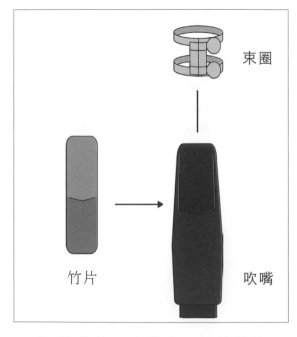

束圈

竹片

吹嘴

吹嘴

頸管

管身

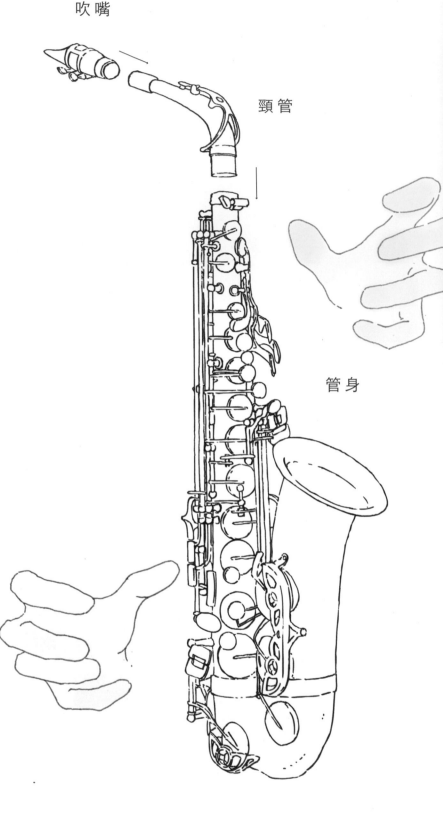

1. 竹片放置吹嘴上，竹片前緣
與吹嘴前端切齊

2. 將束圈套上吹嘴

3. 將吹嘴轉進頸管，並將頸管
裝上管身

4. 樂器掛上背帶，調整至適當
高度，開始吹奏

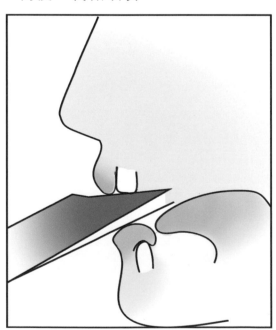

1. 上齒輕靠吹嘴前緣約三分之一至一半

2. 下唇輕包覆於下牙齒

3. 發出"屋"或"ㄩ"的嘴型使肌肉均勻施力於吹嘴

4. 像呼吸一樣將氣呼進吹嘴，發出聲音

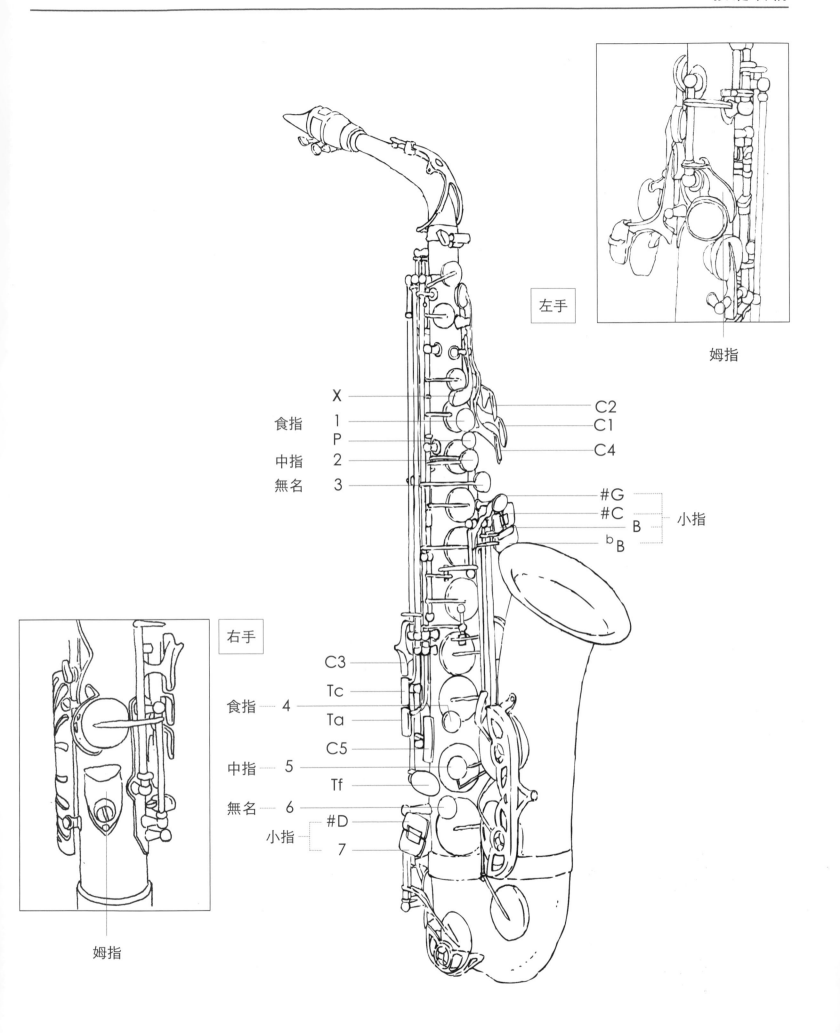

左手

姆指

X

食指　1

　　P

中指　2

無名　3

C2

C1

C4

#G

#C

B　　小指

♭B

右手

C3

Tc

食指　4

Ta

C5

中指　5

Tf

無名　6

#D

小指

7

姆指

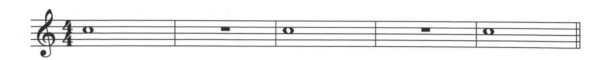

$\frac{4}{4}$ 四分音符為一拍
每小節四拍

全音符　　**ᴏ**　= 4拍

全休止符　▬　= 休息4拍

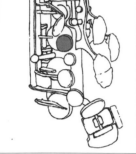

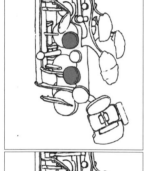

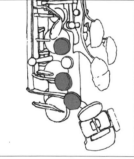

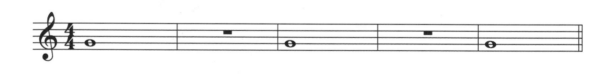

1.
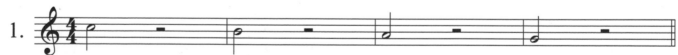

2.
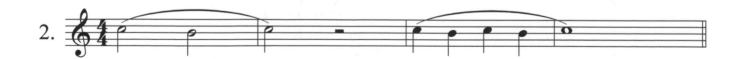

3.
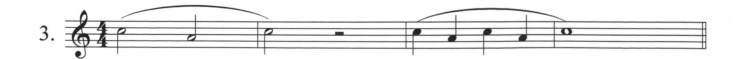

6.　4.
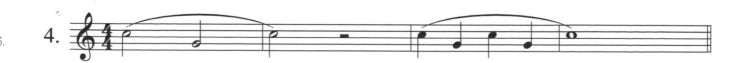

二分音符 = 2拍
二分休止符 = 休息2拍
四分音符 = 1拍
四分休止符 = 休息1拍

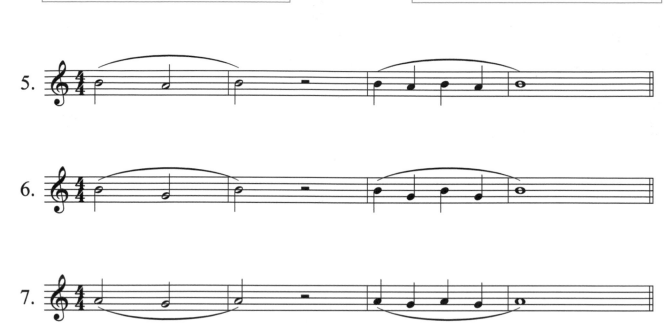

， = 換氣

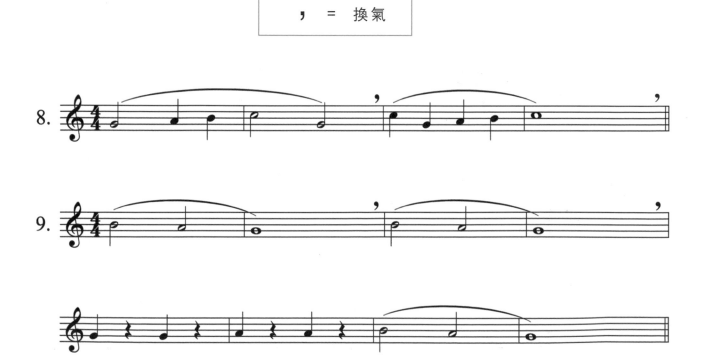

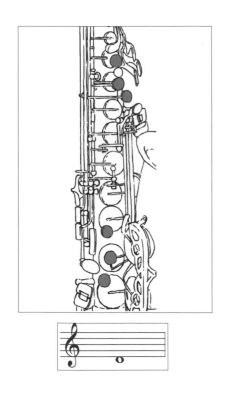

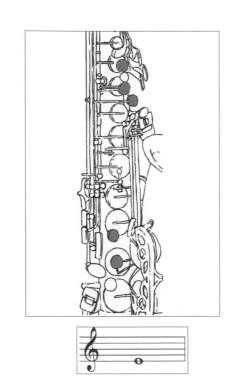

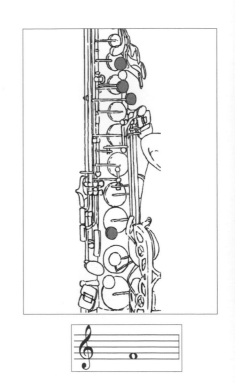

$\frac{3}{4}$ = 一小節3拍

𝅗𝅥. = 𝅗𝅥 x 1.5 = 3拍

拍號：以分數的形式寫出，分母的 4 代表以四分音符為一拍，分子的 3 代表每小節有三拍

附點：加了附點後，音符的長度比原來的音長增加了一半，故二分音符加了附點後，由兩拍增長為三拍

1.

2.

3.

4.

5.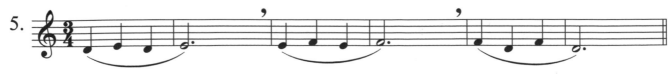

低音域注意嘴型不改變
保持中高音的吹奏方式

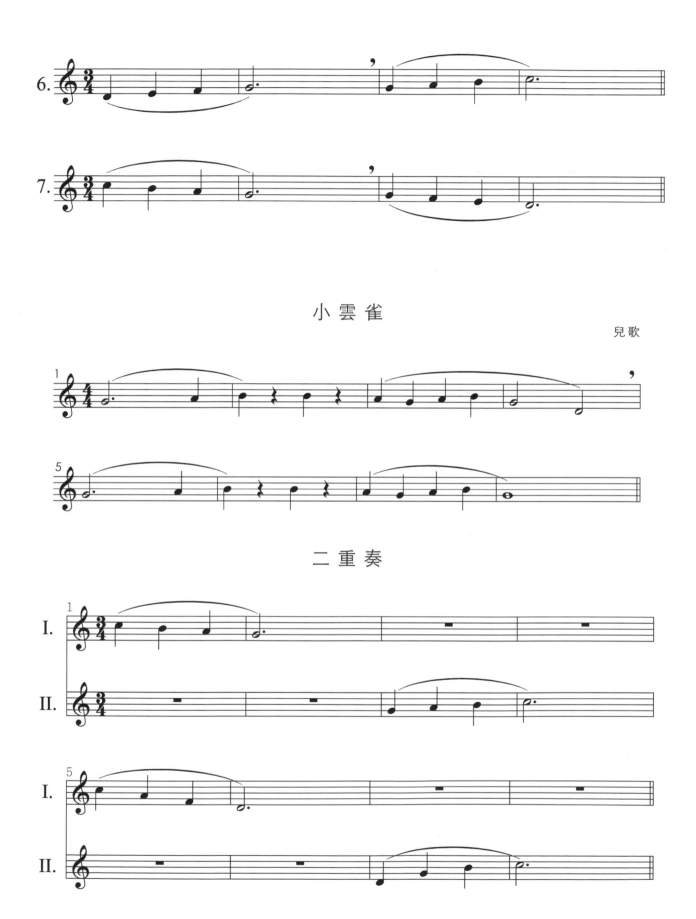

小 雲 雀

兒歌

二 重 奏

點音練習

試著利用唸『踢』或『捏』時舌頭的動作

來輕輕接觸竹片，並不因為動舌頭而忘記

持續送氣

注意不可讓舌頭接觸竹片圖上

位置

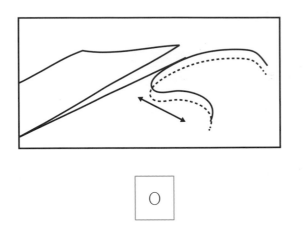

O

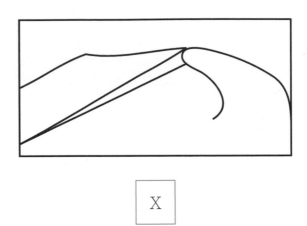

X

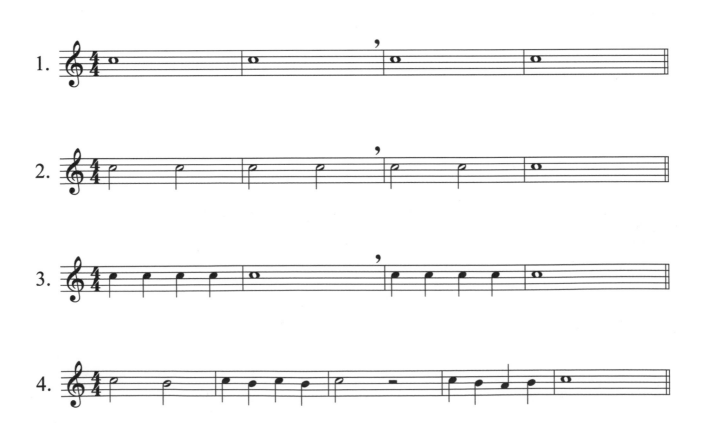

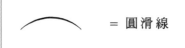 = 圓滑線

圓滑：圓滑線內第一個
音符要點舌，之後不點舌

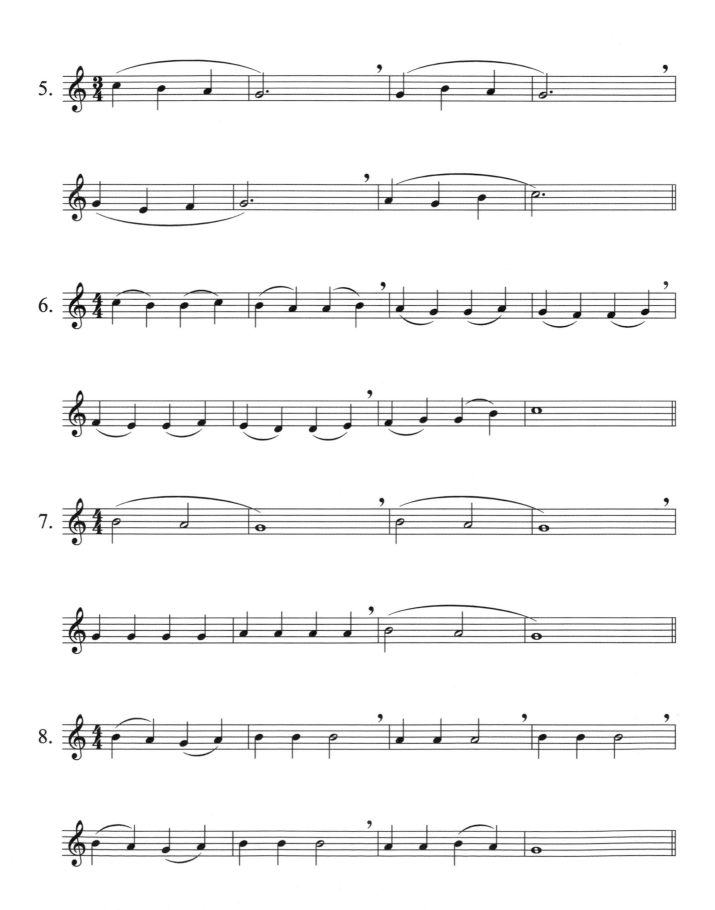

高音鍵：前三單元我們練習過的音
只要加了高音鍵就可以高一個八度

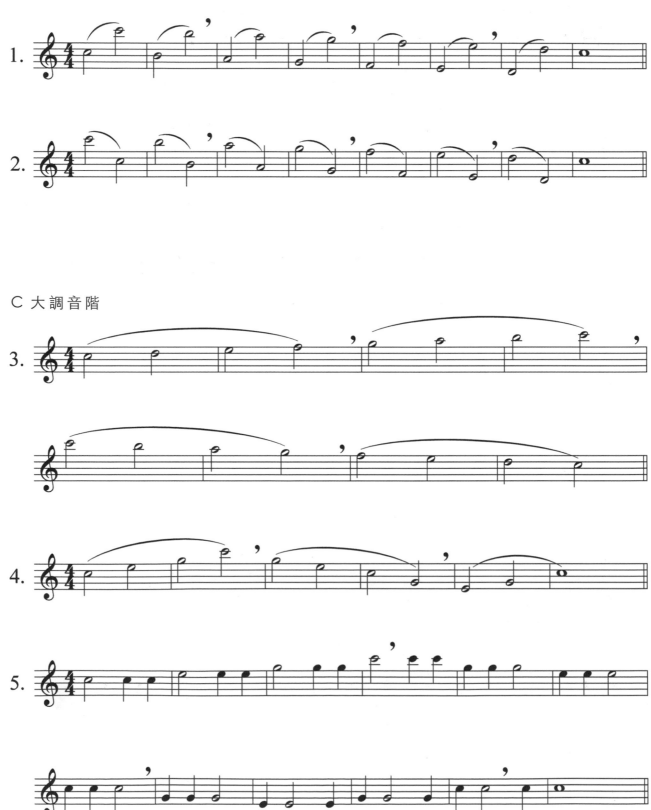

C 大調音階

聖者進行曲

宗教歌曲

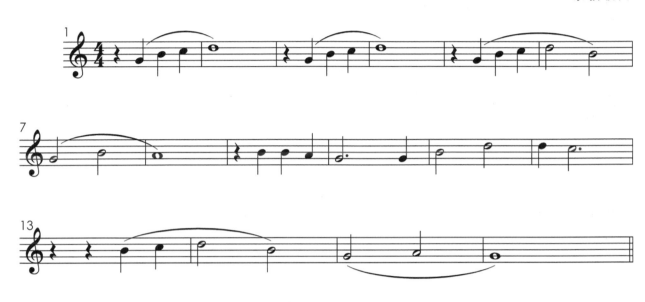

狄萊拉

Les Reed

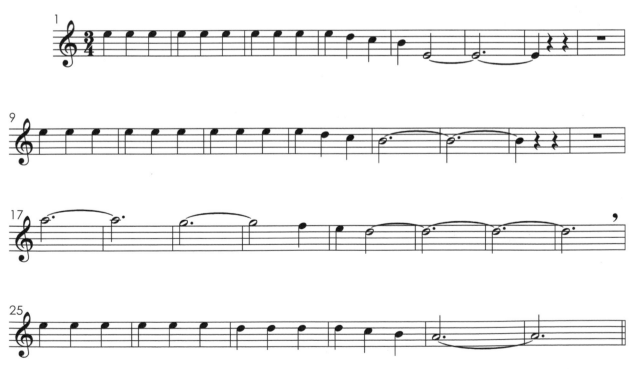

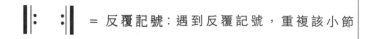

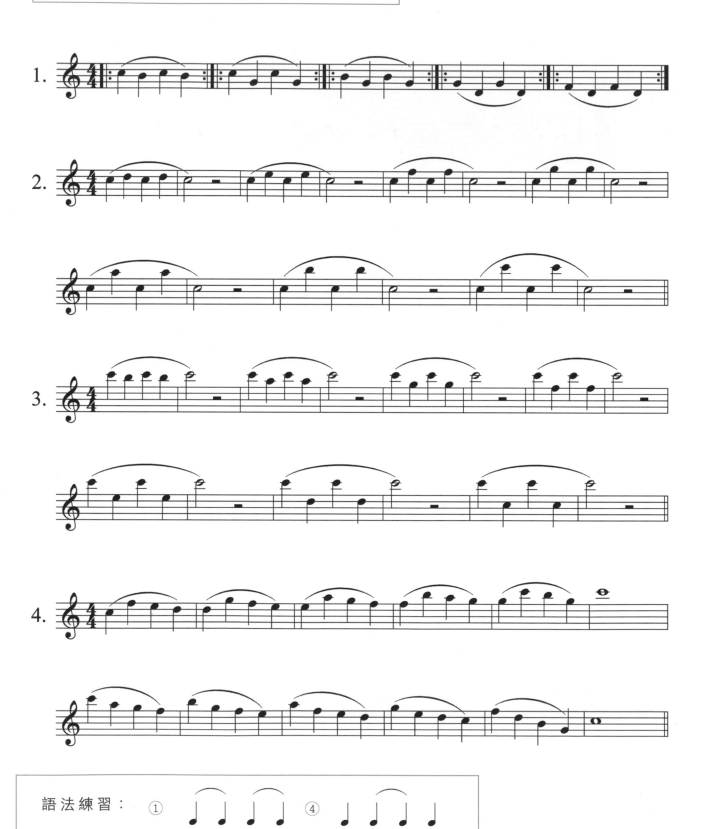

小印地安人

兒歌

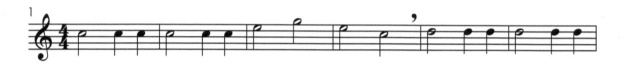

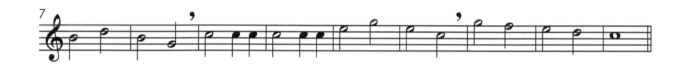

小溪的呼喚

兒歌

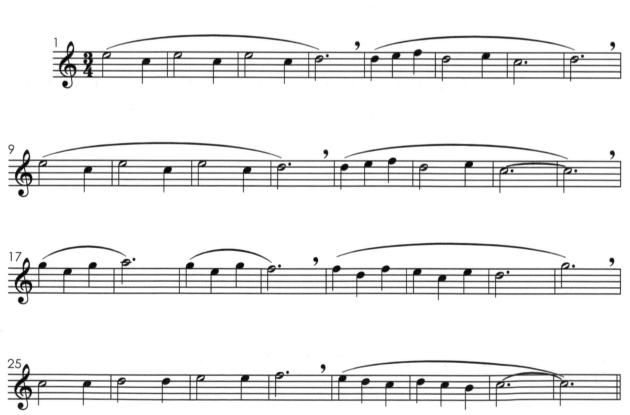

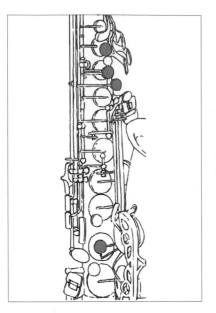

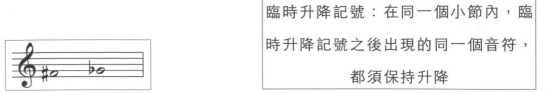

臨時升降記號：在同一個小節內，臨時升降記號之後出現的同一個音符，都須保持升降

1.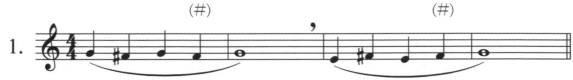

2.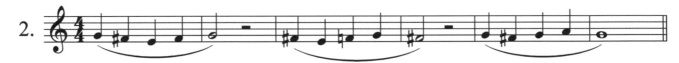

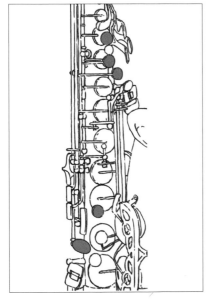

3.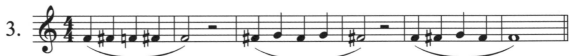

調號：於高音譜號後面的升降記號，樂曲中都需要做升降，任何音域都要

G 大調音階

4.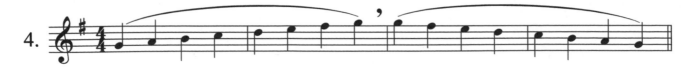

16.

5.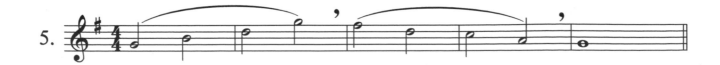

打拍子

利用腳來幫助自己練習算拍子

一個連續動作為一拍，動作分解開

來可以腳板下踩為前半拍，上起為

後半拍

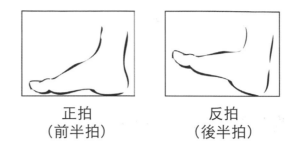

正拍　　　　　　　反拍
（前半拍）　　　　（後半拍）

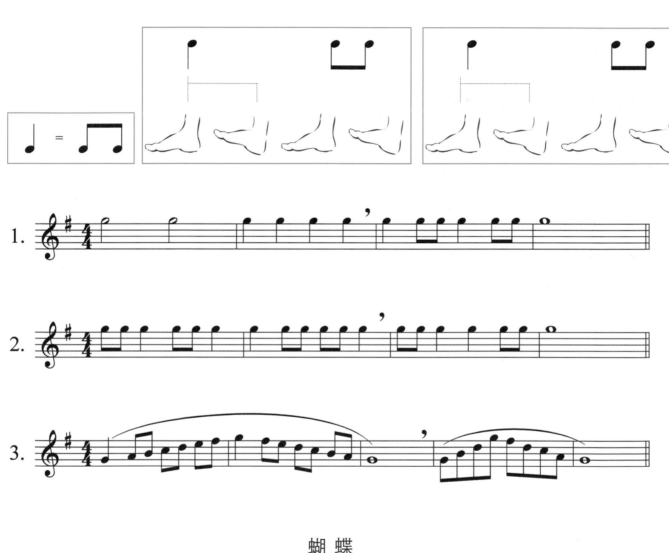

蝴 蝶

兒歌

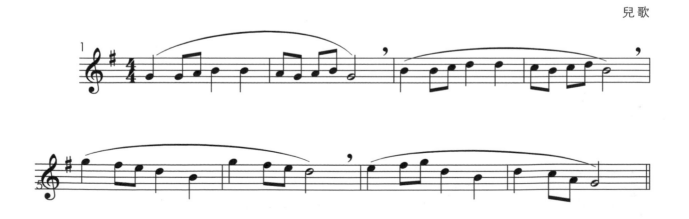

1.

ŋ = 休息半拍

2.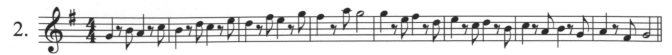

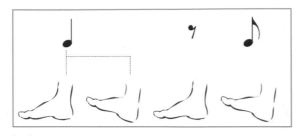

3. (樂譜)

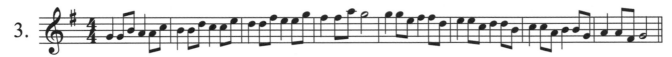

♩. = ♩ x1.5 = ♩ ♫ = 1拍半

4. (樂譜)

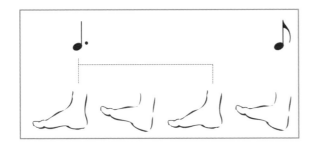

驪 歌

民謠

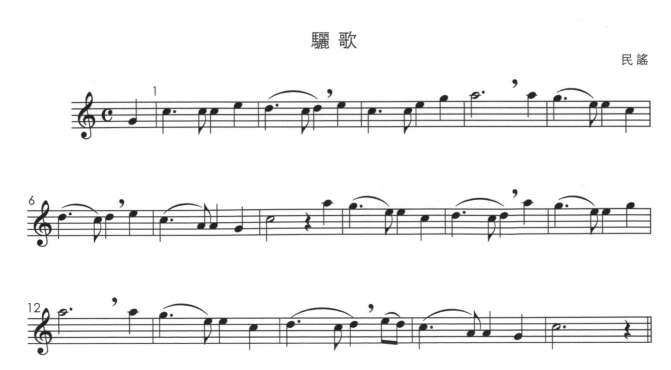

月亮代表我的心

翁清溪

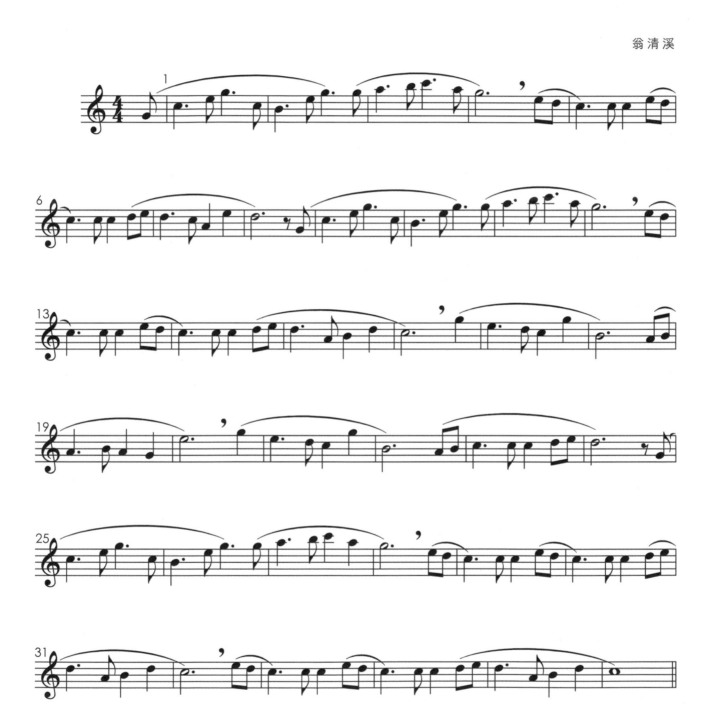

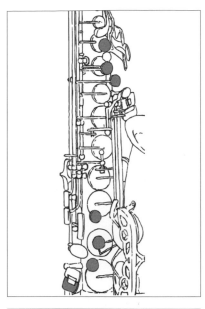

反覆記號：遇到反覆記號 B 要跳回到反覆記號 A，若沒有反覆記號 A 則是跳回第一小節

1.

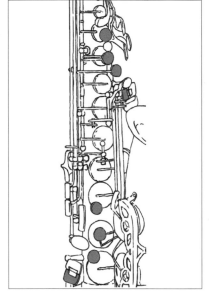

2.

低音域注意嘴型不改變
保持中高音的吹奏方式

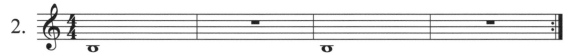

3.

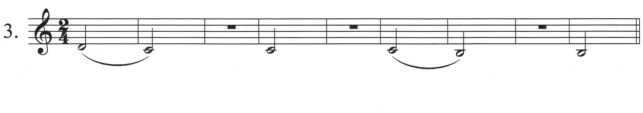

4.

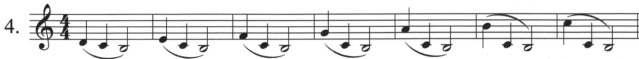

C 大調音階

5.

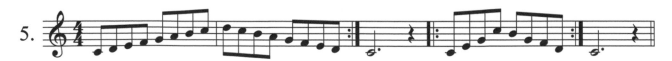

6.

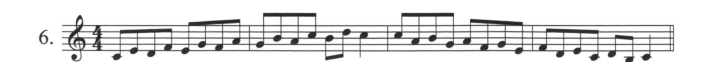

思 慕 的 人

洪一峰

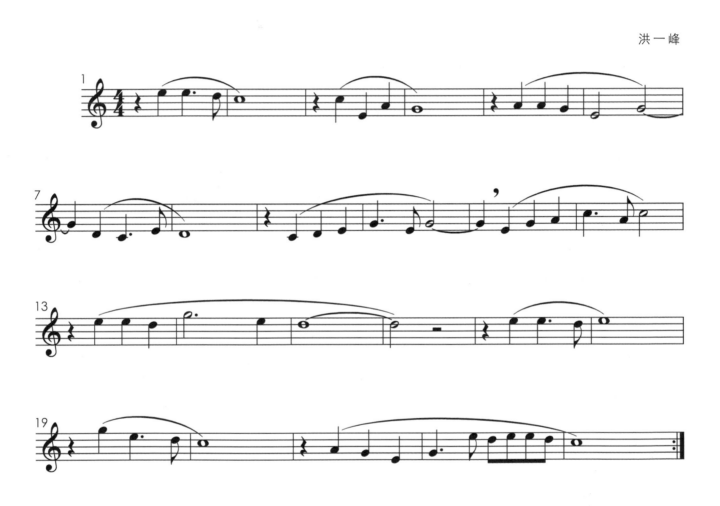

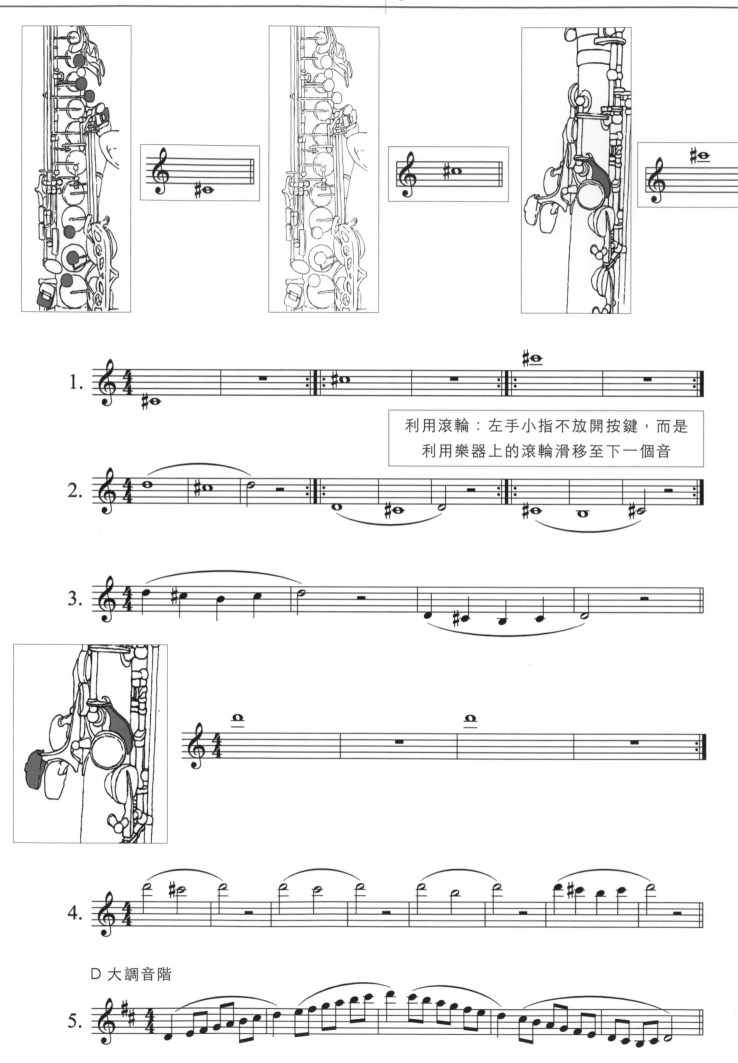

利用滾輪：左手小指不放開按鍵，而是
利用樂器上的滾輪滑移至下一個音

D 大調音階

奧 勒 莉

George R. Poulton

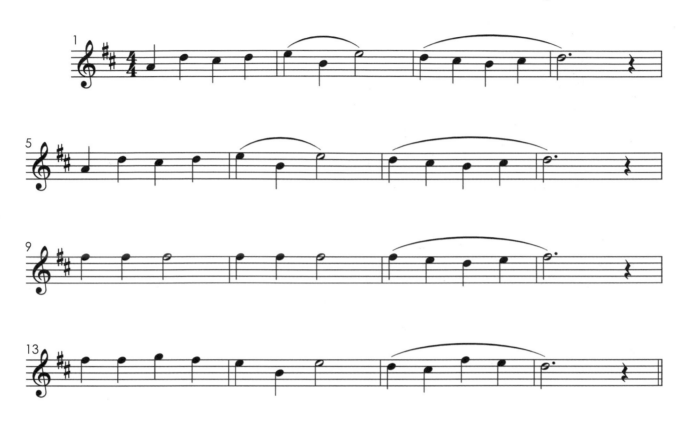

搖 籃 歌

兒歌

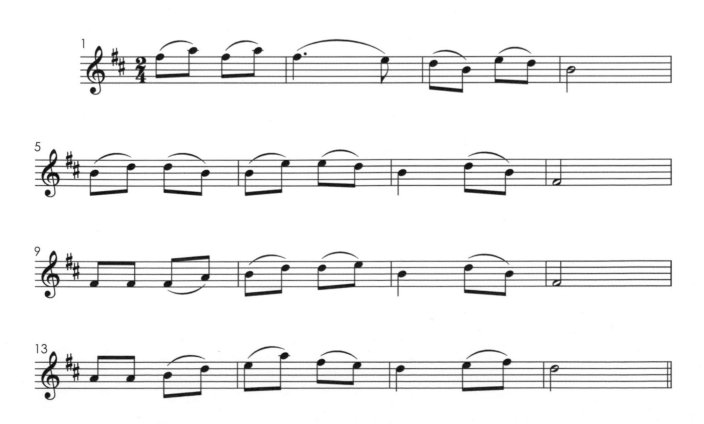

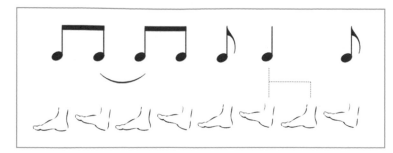

切分音：相較於一般節奏強弱拍（通常是長短），切分音則是弱強拍（短長），因此重音的位置也有所改變

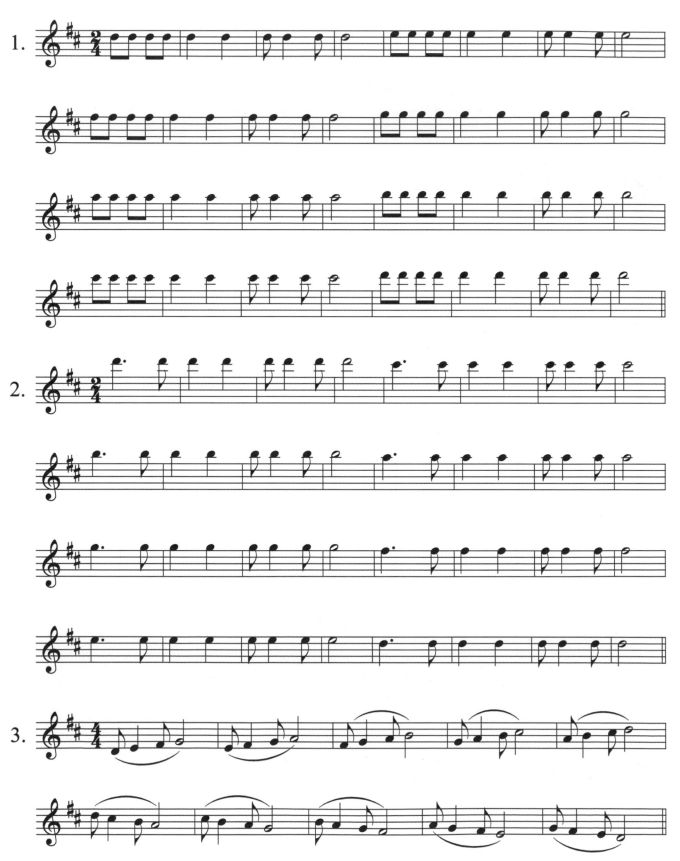

昨日重現

Carpenters

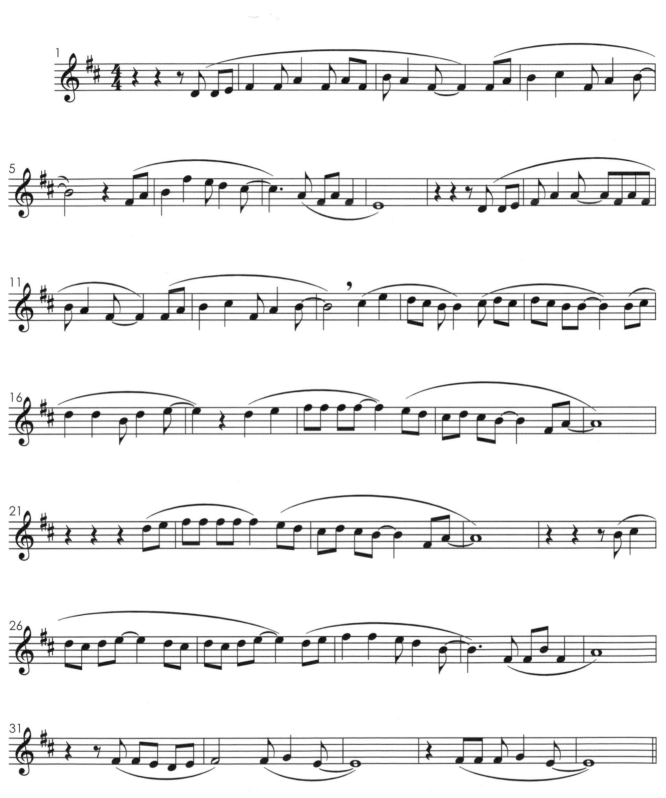

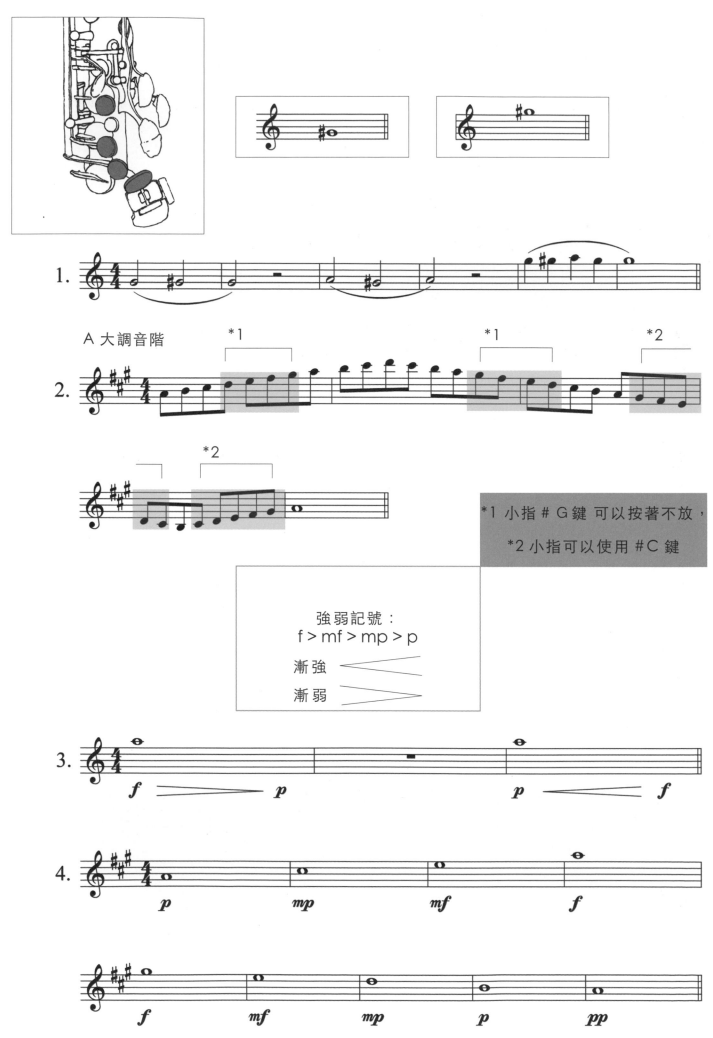

A 大調音階

*1

*1

*2

*2

*1 小指＃G鍵 可以按著不放，

*2 小指可以使用＃C鍵

強弱記號：
f > mf > mp > p

漸強

漸弱

聖 者 進 行 曲

宗教歌曲

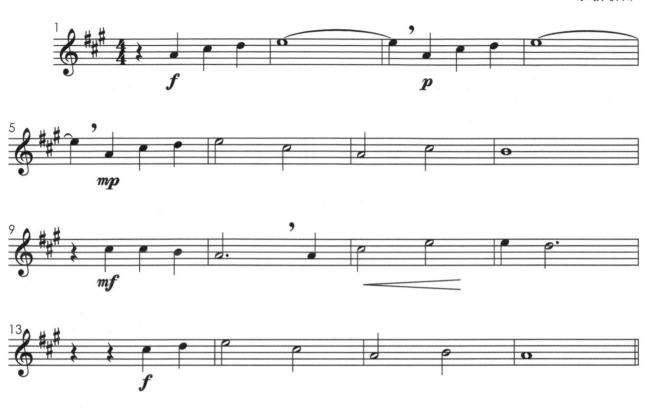

望 春 風

鄧雨賢

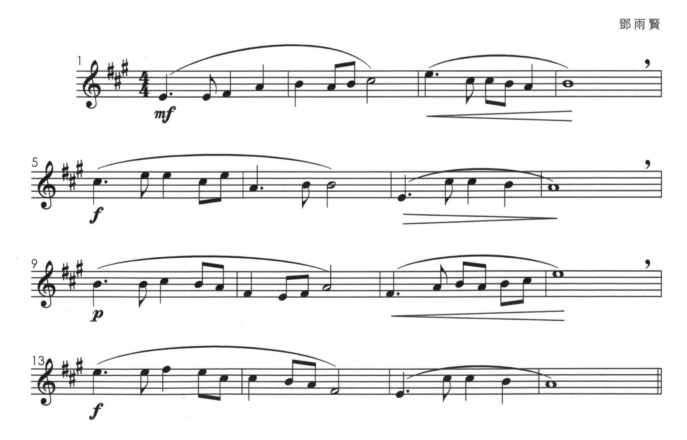

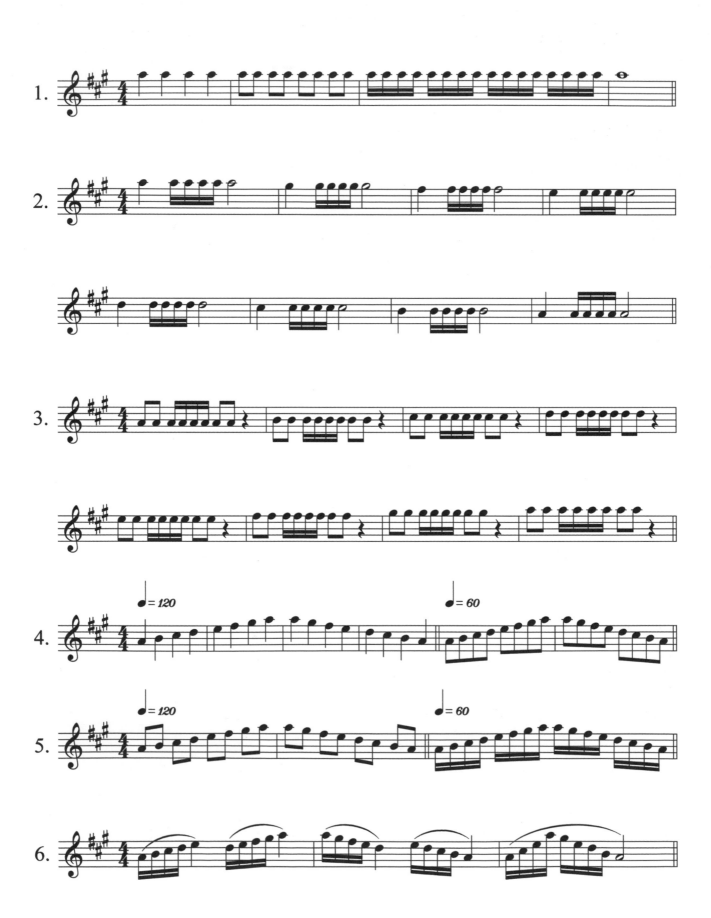

美 國 巡 邏 兵

Frank W. Meacham

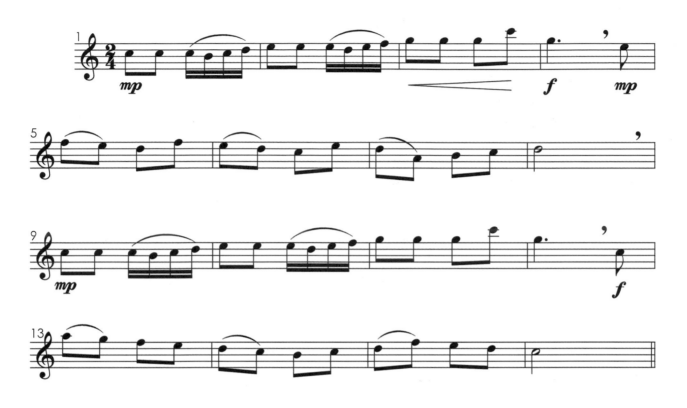

土 耳 其 進 行 曲

L. V. Beethoven

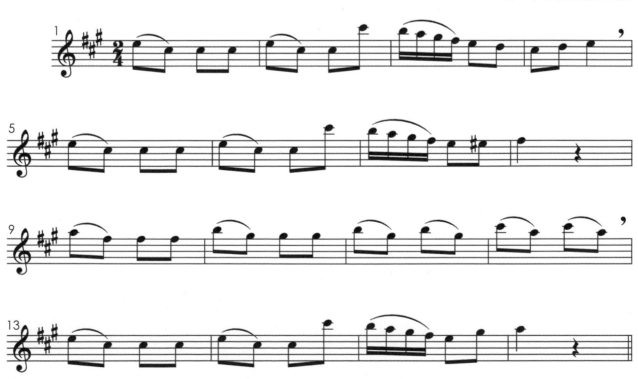

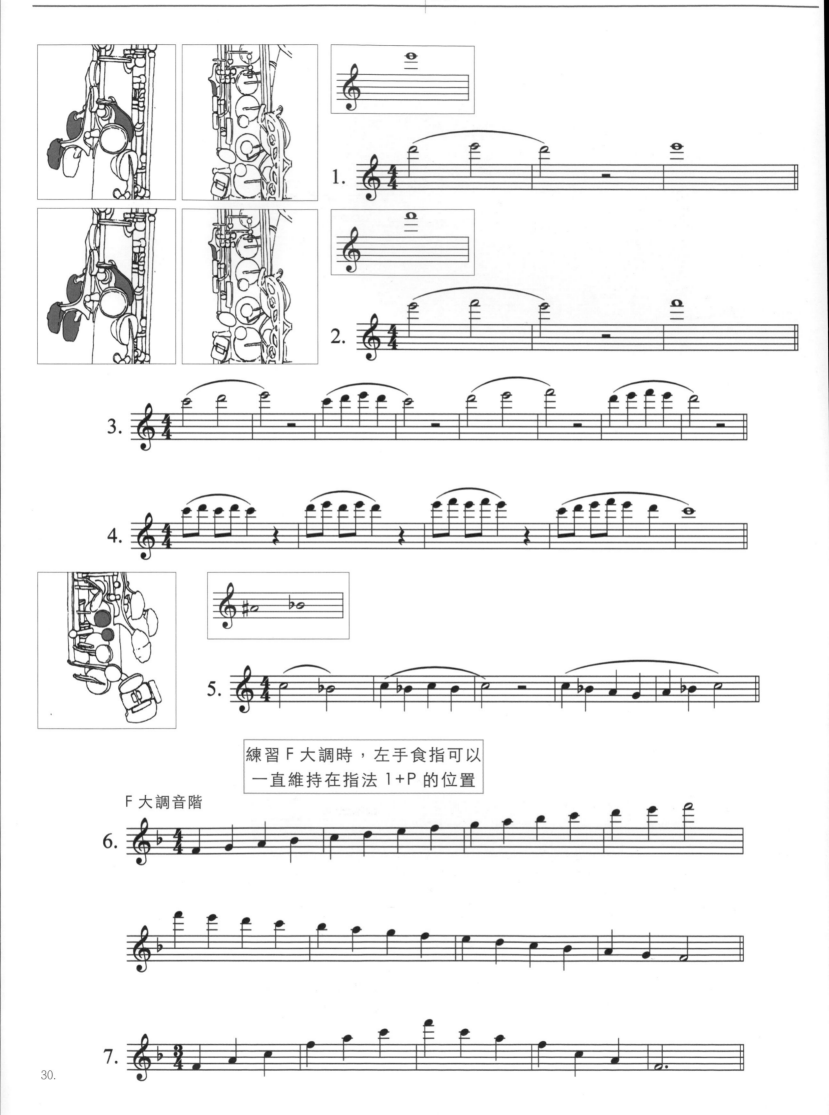

練習 F 大調時，左手食指可以
一直維持在指法 1+P 的位置

F 大調音階

念 故 鄉

A. L. Dvorak

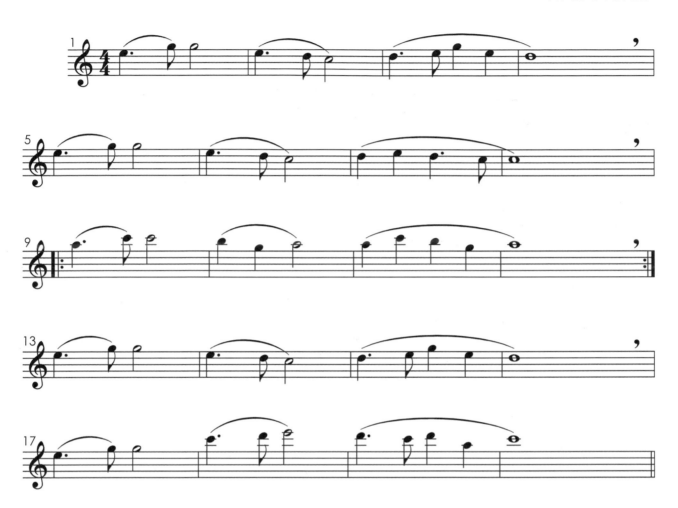

甜 蜜 家 庭

J. H. Payne

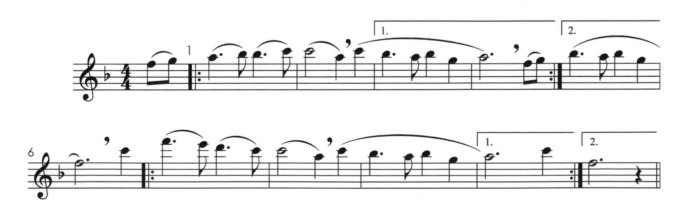

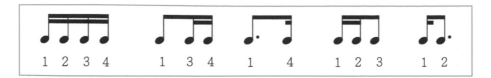

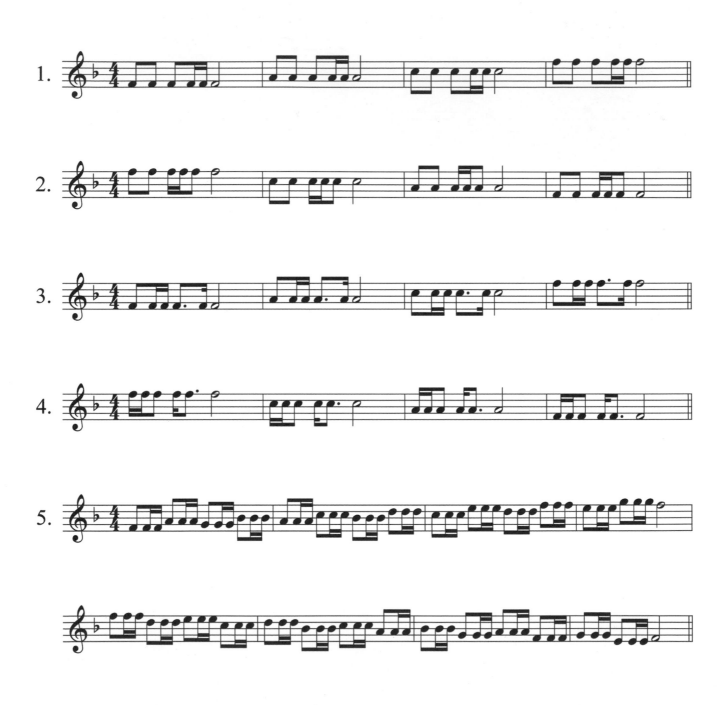

黃昏的故鄉

中野忠晴

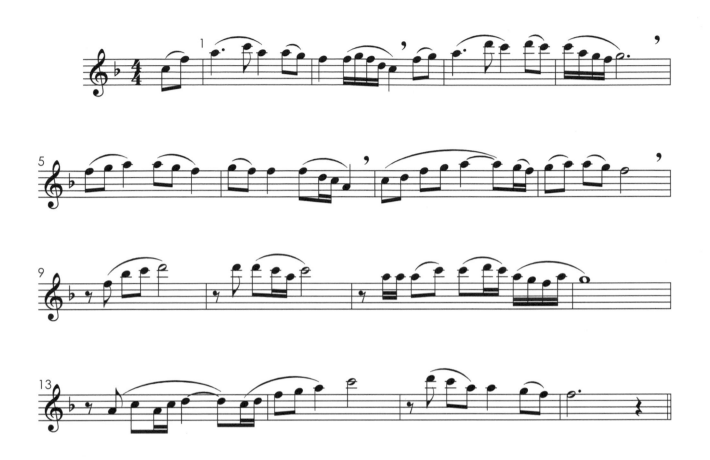

滿 山 春 色

陳秋霖

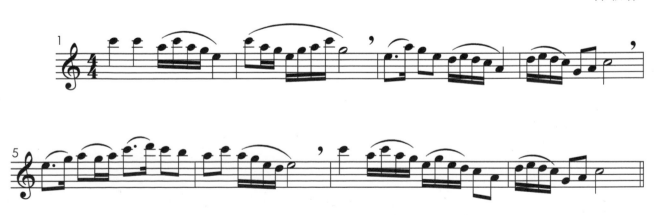

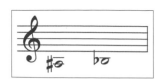

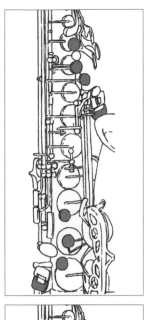

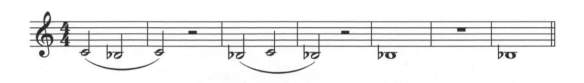

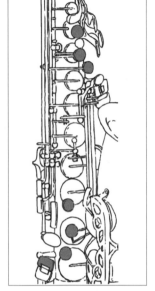

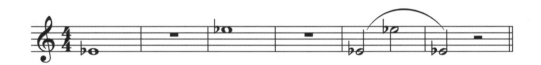

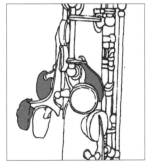

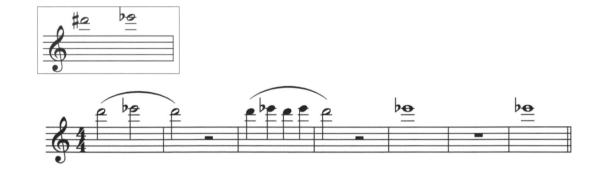

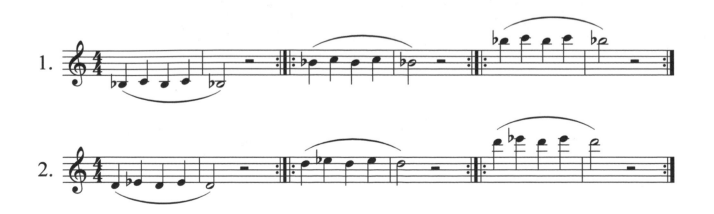

34.

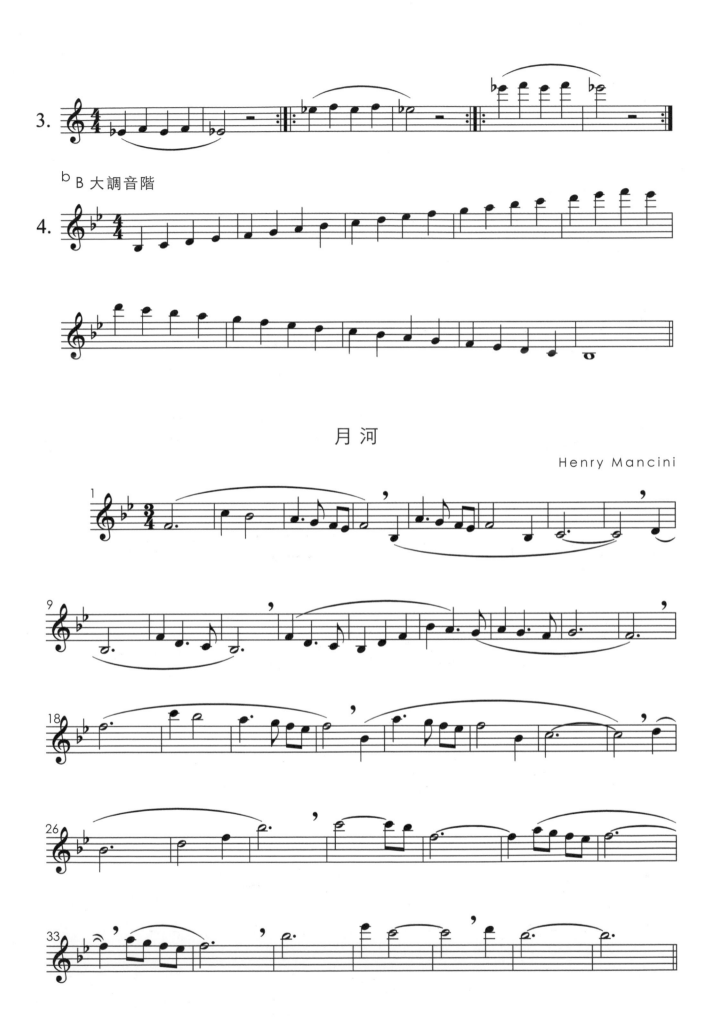

月 河

Henry Mancini

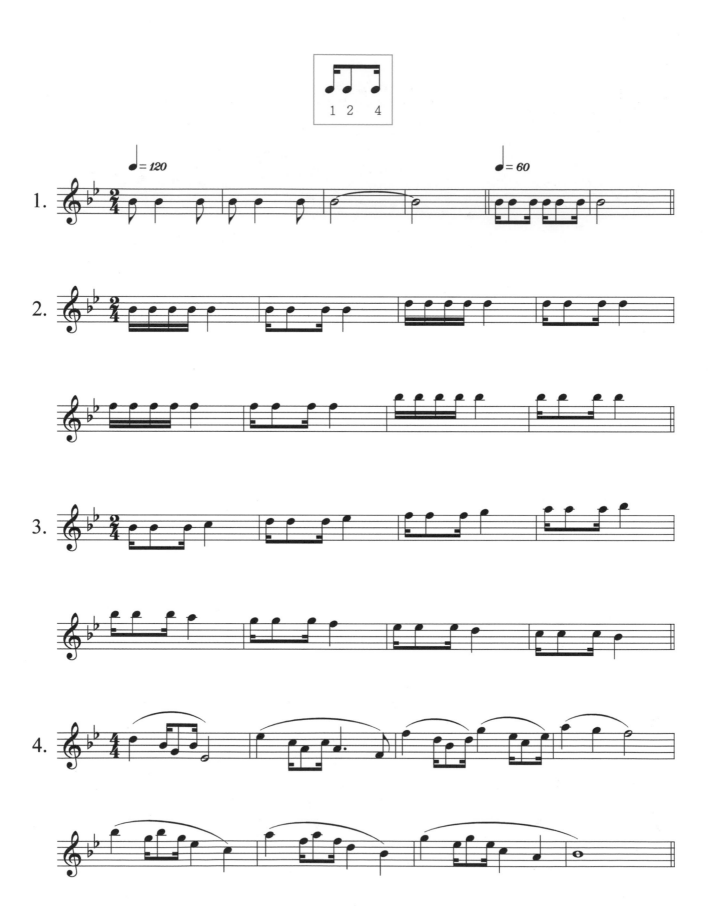

小黑人

A. C. Debussy

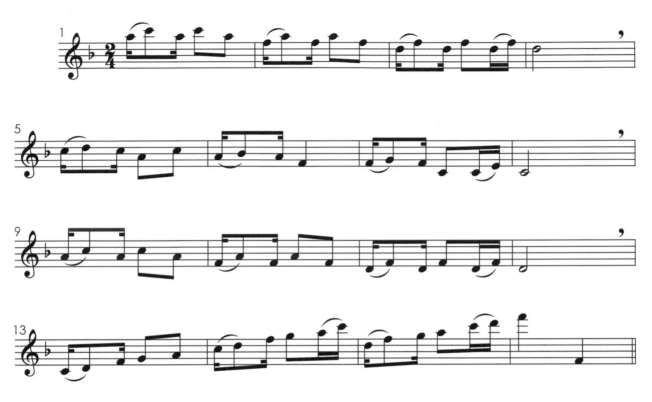

娛樂家

Scott Joplin

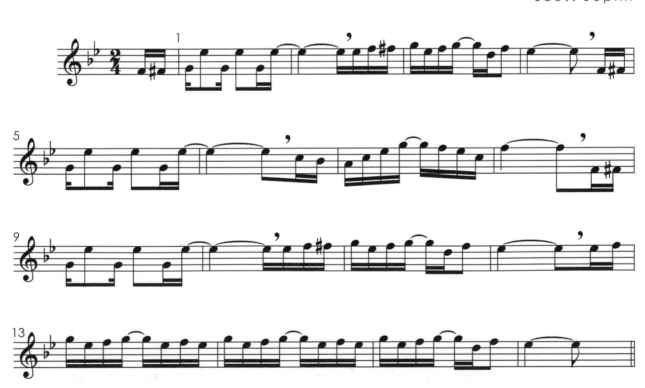

ᵇE 大調音階

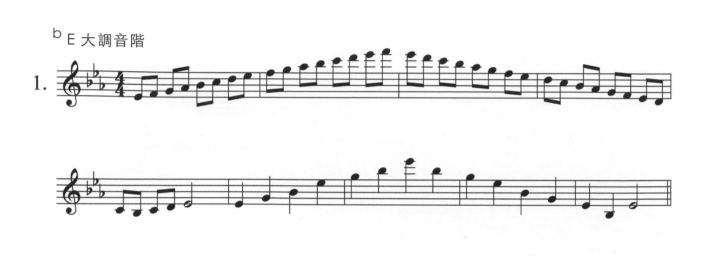

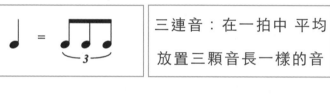

三連音：在一拍中 平均
放置三顆音長一樣的音

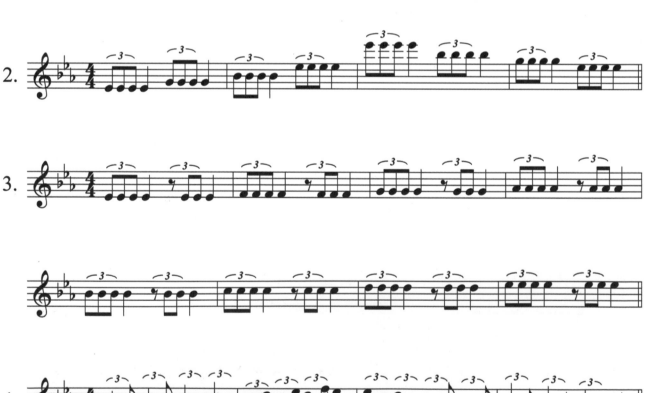

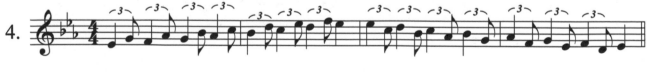

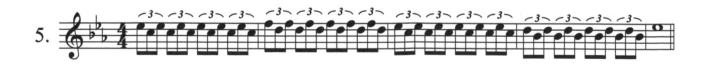

空港

豬俣公章

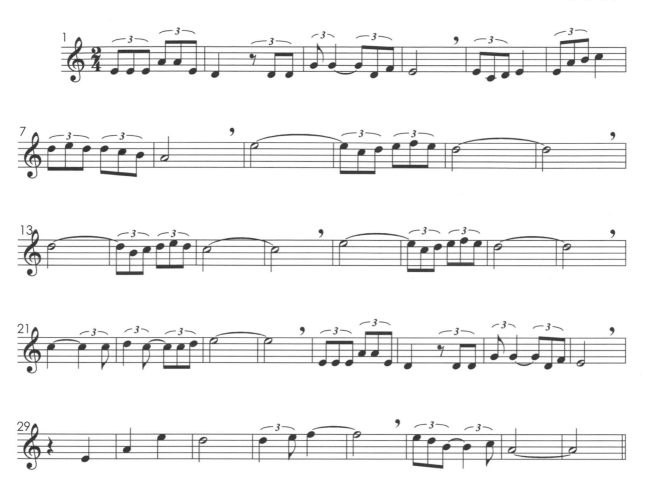

津輕海峽冬景色

三木剛

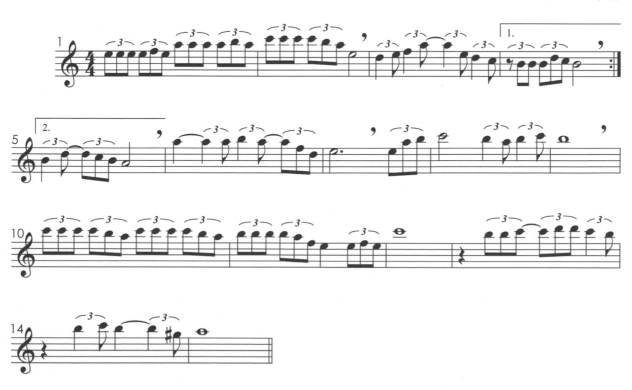

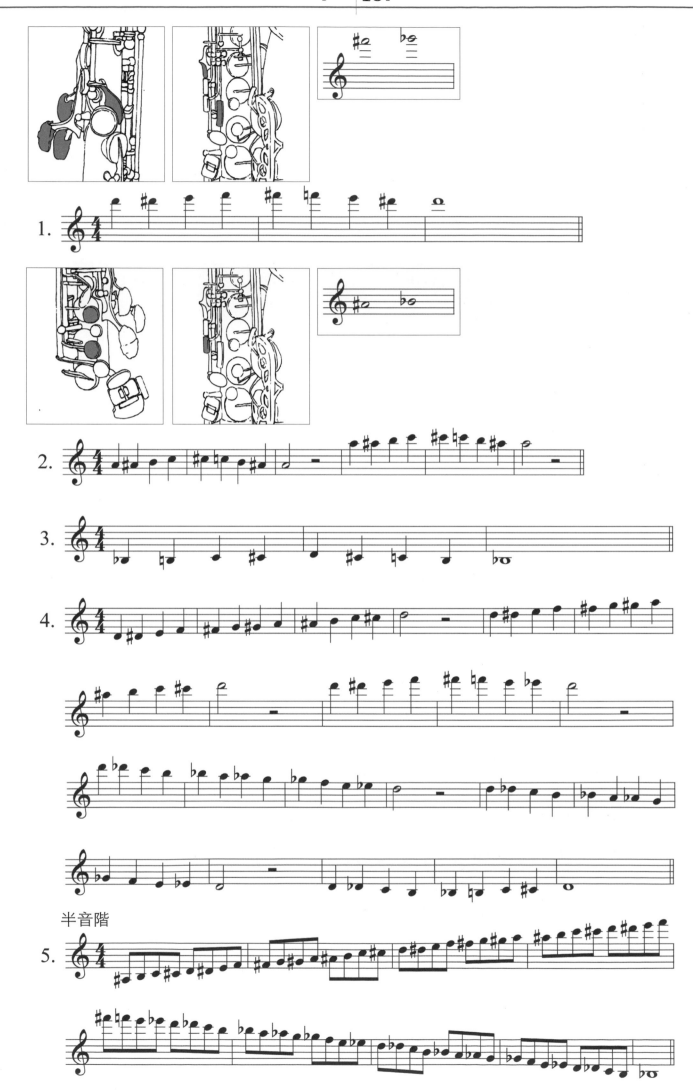

半音階

大 黃 蜂 的 飛 行

Rimsky Korsakov

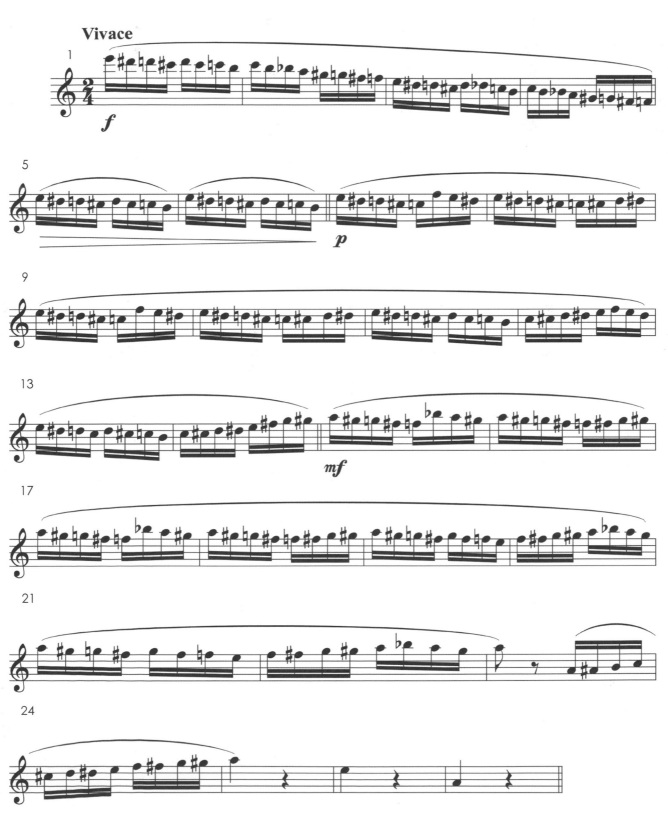

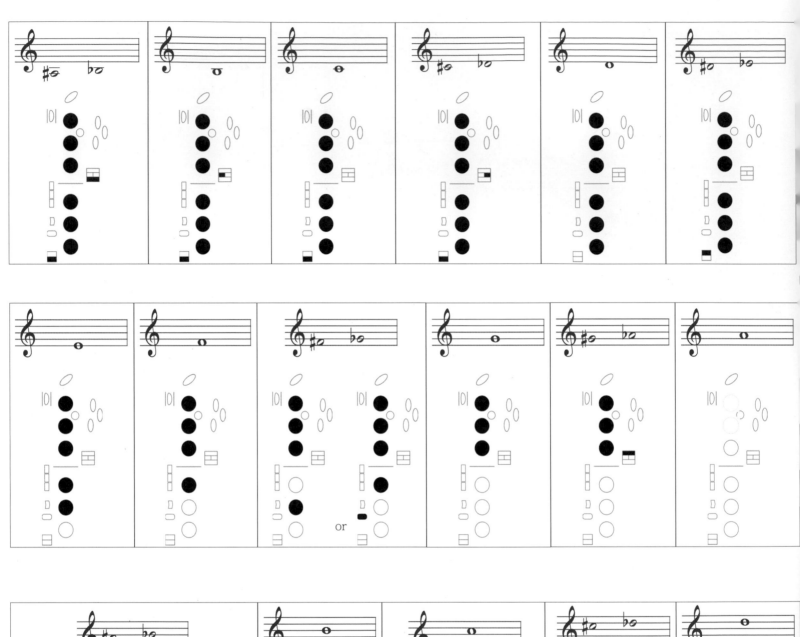

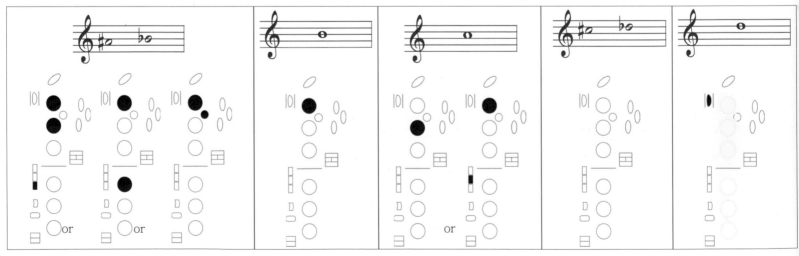

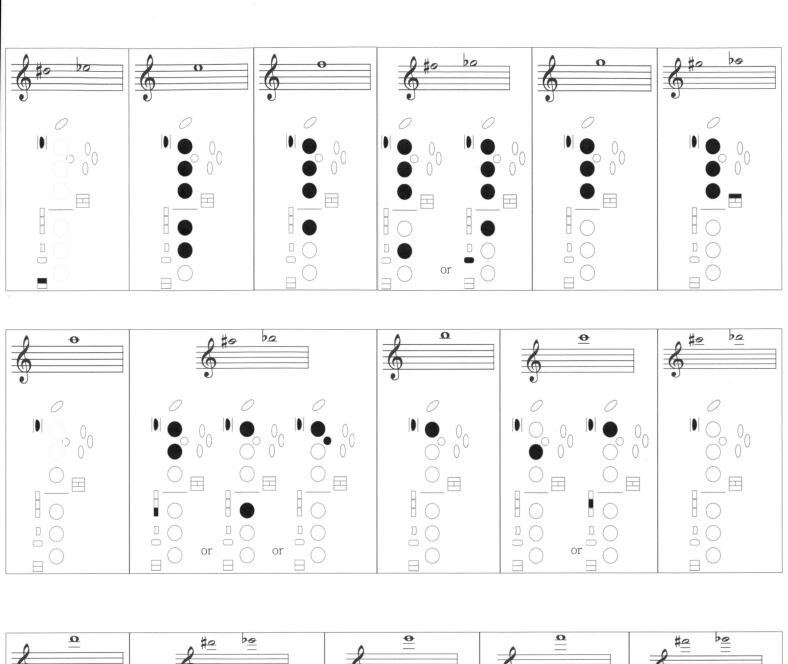

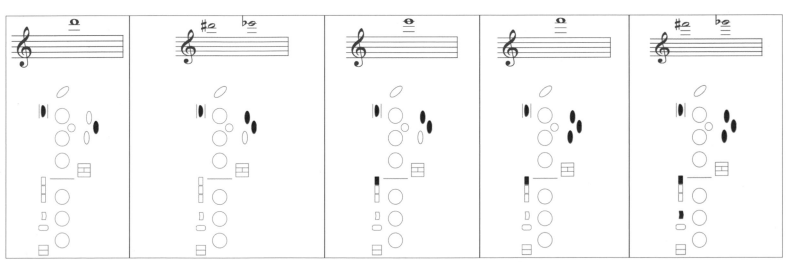

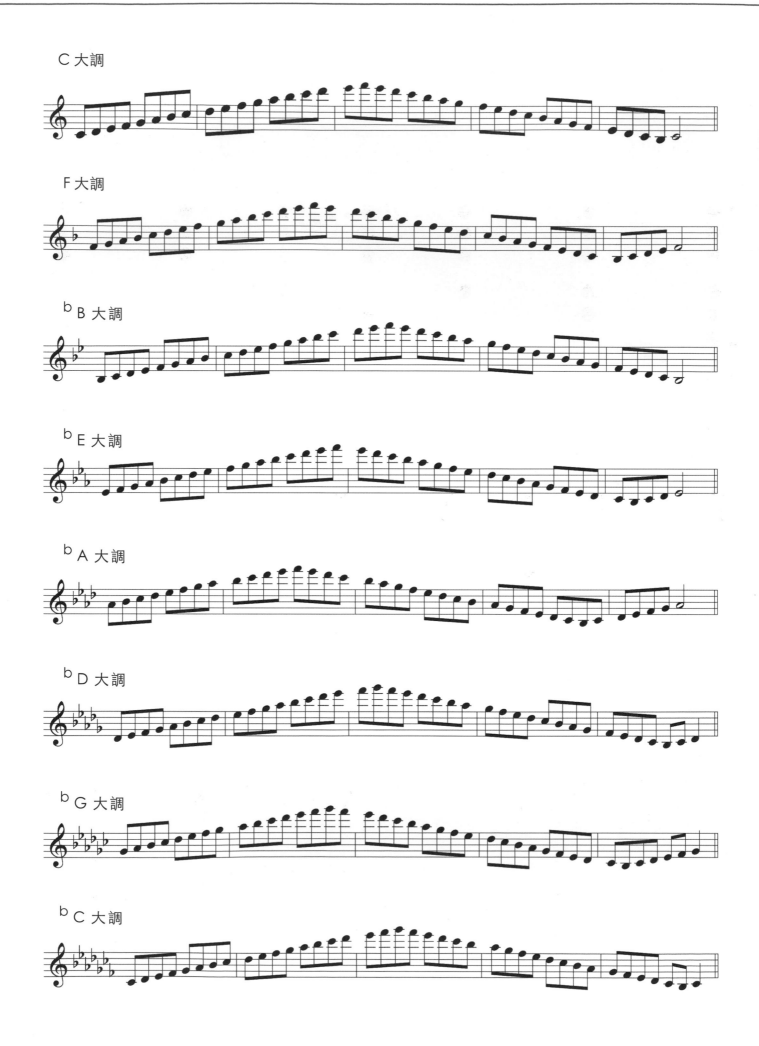

C 大調

F 大調

^bB 大調

^bE 大調

^bA 大調

^bD 大調

^bG 大調

^bC 大調

G 大調

D 大調

A 大調

E 大調

B 大調

#F 大調

#C 大調

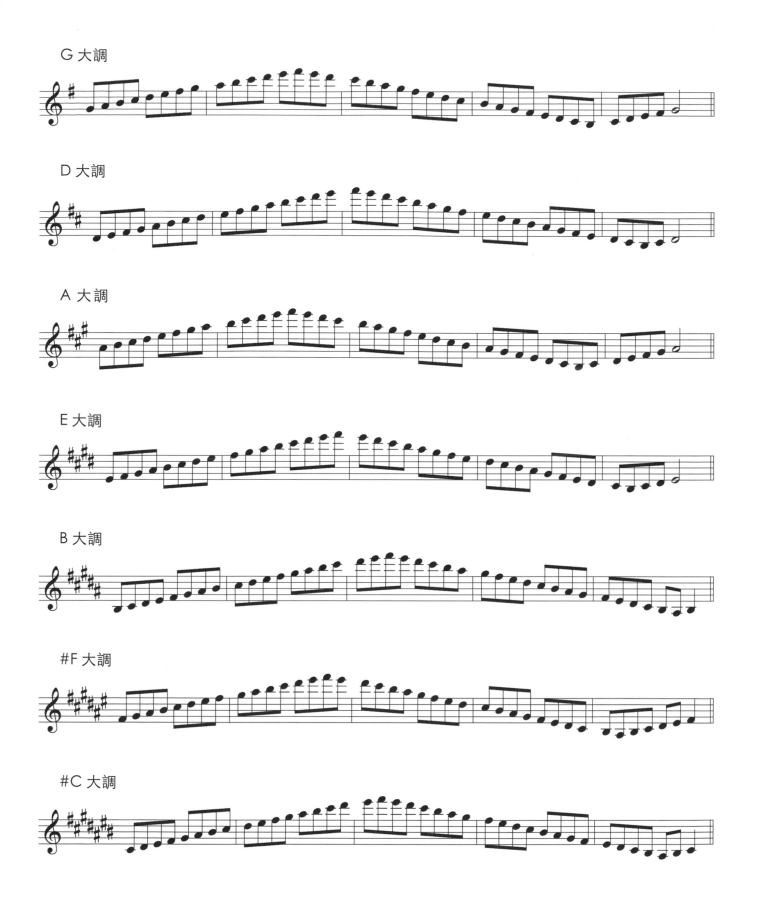

C'EST LA VIE

SAXOPHONE BOOK 1
薩克斯風 基礎教材 1

作者	程森杰 / 陳柏璇
樂譜製作	曾書桓
美術編輯	曹瑋軒
出版者	程森杰 / 陳柏璇

代理商	白象文化事業有限公司
地址	401 台中市東區和平街 228 巷 44 號
電話	04-22208589

ISBN	978-957-43-6420-6
初版	2019.03

定價	新台幣 360 元